LE CANAL DE VERSAILLES,

Representé devant Sa Majesté, le 16. Juillet 1687.

Mis en Musique par PHILIDOR l'aisné, Ordinaire de la Musique du Roy.

A PARIS,
Par CHRISTOPHE BALLARD, seul Imprimeur du Roy pour la Musique, ruë S. Jean de Beauvais, au Mont Parnasse.

M. DC. LXXXVII.
Avec Privilege de Sa Majesté.

ACTEVRS.

NEPTUNE.	Monsieur PUVIGNY.
AMPHITRITE.	Mad FERDINAND cadette.
CHOEUR de Divinité de la Mer.	
DORIS.	Mademoiselle MOREAU.
NERE'E.	Monsieur DE BRIENNE.
Un Triton.	Monsieur JONQUET.
Une Naïade.	Mad. FERDINAND l'aisnée.
LE DIEU de la Seine.	Monsieur MOREL.
MARS.	Monsieur GODONESCHE.
CHOEUR de Guerriers de la suitte de Mars.	
VENUS.	Mademois. DE LA LANDE.
APOLLON.	Monsieur MATTAU.
Un Berger.	Monsieur JONQUET.
Une Bergere.	Mademoiselle REBEL.
JUPITER.	Monsieur GUILLE-GAUT.
Deux Nymphes.	Mesdemoiselles MARIANNE, & VARANGO.
Un Sylvain.	Monsieur FERNON.
CHOEUR de plaisirs, de Nymphes, & de Sylvains.	
CHOEUR de Bergers, & de Bergeres.	

La Scene est sur le Canal de Versailles.

LE CANAL DE VERSAILLES.

LES Tritons, & les Divinitez des Eaux, pour obeïr aux ordres de Neptune, s'assemblent pour honorer le retour du Roy. Le Dieu de la Seine se joint à eux pour prendre part à leur réjoüissance; & dans le temps qu'ils font entendre ce que leurs Chants ont de plus agréable, le Dieu de la Guerre paroît: ce qui oblige les Divinitez des Eaux de se retirer. Venus étonnée de voir que Mars veut renouveller

ce que la Guerre a d'affreux, le conjure de ne point troubler la Paix d'un séjour qu'elle a choisi pour son azile, & ce Dieu en sa faveur, fait cesser les bruits de Guerres qui l'avoient allarmée. Apollon survient; Mars & Venus se retirent; & les Bergers continüent les concerts que la présence de Mars avoit interrompus. Les Plaisirs & les Jeux se rassemblent par l'ordre de JUPITER, & se réjoüissent avec les Bergers du bonheur qui leur est destiné.

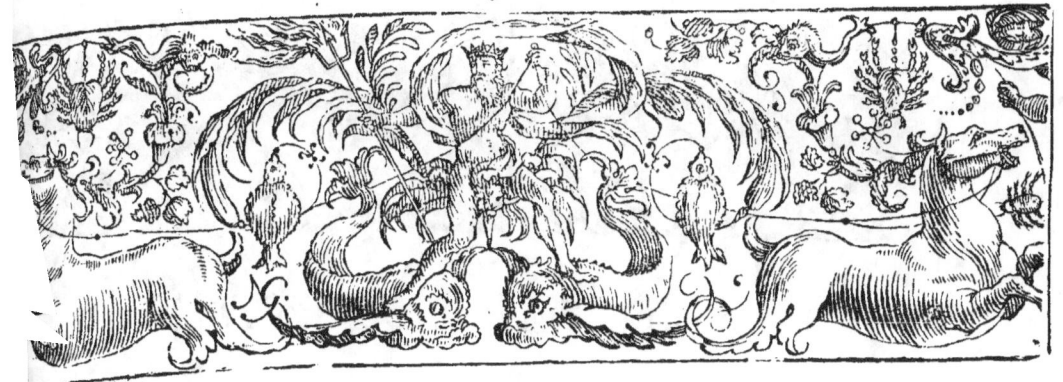

SCENE PREMIERE.

NEPTUNE.

TOUT est calme aujourd'huy sur les Ondes.
Naïades, Dieux-Marins, & vous heureux Tritons,
Sortez, sortez de vos grottes profondes :
LOUIS veut bien écouter vos Chansons.

A iij

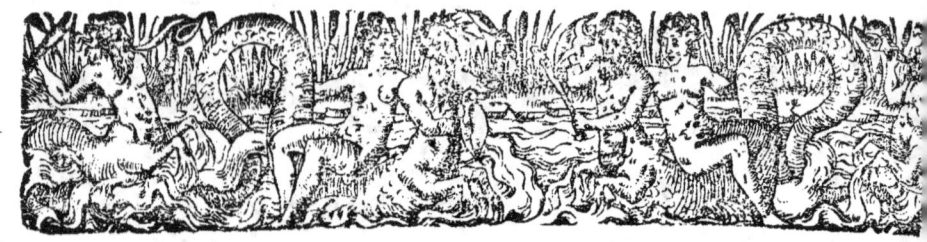

SCENE SECONDE.

NEPTUNE, AMPHITRITE.
CHOEUR de Divinité de la Mer.

CHOEUR.

Sortons, sortons de nos grottes profondes,
LOUIS veut bien écouter nos Chansons.

NEPTUNE.

C'est ce HEROS que le Ciel a fait naitre,
Pour regner sur tous les cœurs.
Rendez-vous dignes de paraitre,
Devant le plus grand des Vainqueurs.

CHOEUR.

Rendons-nous dignes de paraitre,
Devant le plus grand des Vainqueurs.

AMPHITRITE.

L'abſence de LOUIS nous cauſoit mille allarmes ;
Mais il eſt de retour dans ces aimables lieux.
Nous revoyons ce HEROS glorieux,
Ah! que ſa preſence a de charmes!

DORIS.

Dans ce ſejour heureux,
Que nos ſoins ſoient de plaire,
Dans ce ſejour heureux,
Formons d'aimables nœuds.
L'on ne doit point s'armer d'un cœur ſevere,
C'eſt en aimant que tout comble nos vœux.

NEREE, ET DORIS.

Venez, tendres Amours,
Nos cœurs veulent vous ſuivre,
Venez, tendres Amours,
Nous donner de beaux Jours.
Sans vos douceurs l'on ſe laſſe de vivre,
Pour eſtre heureux, il faut aimer toûjours.

UN TRITON.

Quand l'Amour nous apelle,
Qu'il eſt doux de ſuivre ſes pas?

UNE NAIADE.

Ah! que sa chaine est cruelle,
Heureux qui peut éviter ses appas!

UN TRITON, et UNE NAIADE.

Quoy que l'Amour soit redoutable,
Ne craignons point de nous laisser charmer.
Nos jours n'ont rien d'aimable,
Quand ils se passent sans aimer.

NEPTUNE.

Que le Dieu de la Seine,
Partage nos chants.
Que de nous il apreine,
Le sujet qui nous rend contents.

NEPTUNE, AMPHITRITE, UN TRITON.

Que le Dieu de la Seine,
Partage nos Chants.
Que de nous il apreine,
Le Sujet qui nous rend contents.

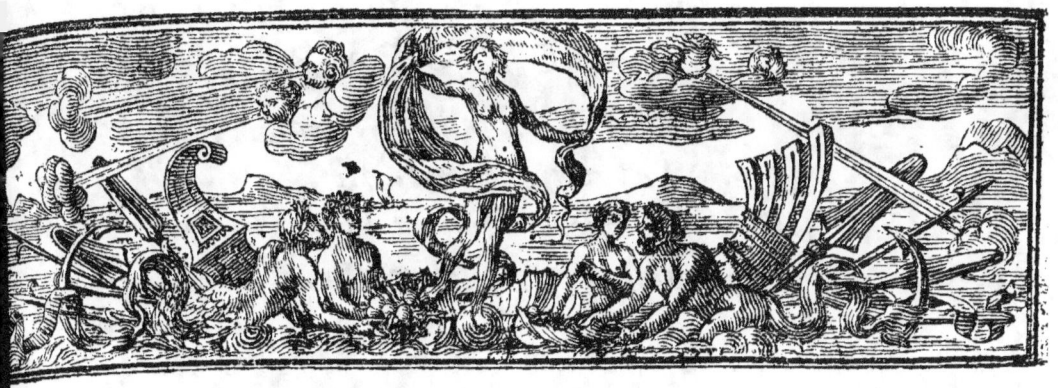

SCENE TROISIE'ME.

LE DIEU de la Seine, NEPTUNE, AMPHITRITE, CHOEUR.

LE DIEU de la Seine.

JE ne refuse point de sortir de mon onde,
 Pour partager des concerts si charmans.
 Gouttez heureux Amans,
 Vne tranquilité profonde.
 Tout vous rit, tout comble vos vœux,
 Soyez toûjours heureux.

Je sçay que de LOUIS, la presence charmante,
 Vous anime dans ce grand jour.
 Chantons tour à tour,
 Sa gloire éclattante,
 Chantons tour à tour,
 Son bien-heureux retour.

CHOEUR.

Chantons tour à tour,
Sa gloire éclattante,
Chantons tour à tour,
Son bien-heureux retour.

UN TRITON.

Ah ? Ciel ! quel bruit se fait entendre
C'est le Dieu Mars, qui va descendre.
Il paroist, sauvons-nous.
Fuyons son terrible couroux,
C'est le Dieu Mars qui va descendre.

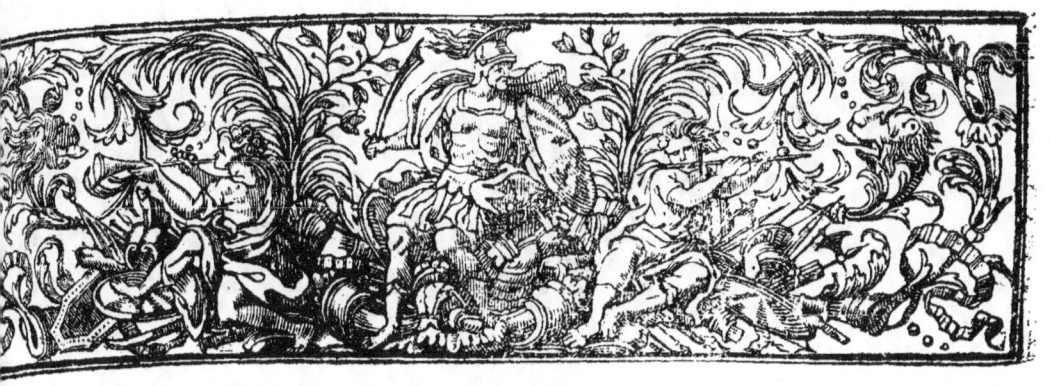

SCENE QVATRIE'ME.

MARS, CHOEUR de Gueriers.

MARS.

IL faut des spectacles plus beaux,
Pour le plus grand ROY de la Terre.
Tandis qu'il se prépare à des exploits nouveaux,
L'image de la Guerre,
Charmera son grand coeur nourry dans les travaux.
Il faut des spectacles plus beaux,
Pour le plus Grand ROY de la Terre.

Bellone, & vous Guerriers qui me suivez toûjours,
Dans les plus sanglantes allarmes:
Renouvellez le bruit, & la fureur des Armes.
Que les Trompettes, que les Tambours,
Soient préferez aux foibles Charmes,
Des Jeux, & des Amours.

CHOEUR.

Renouvellons le bruit, & la fureur des Armes
Que les Trompettes, que les Tambours,
Soient préferez aux foibles Charmes,
Des Jeux, & des Amours.

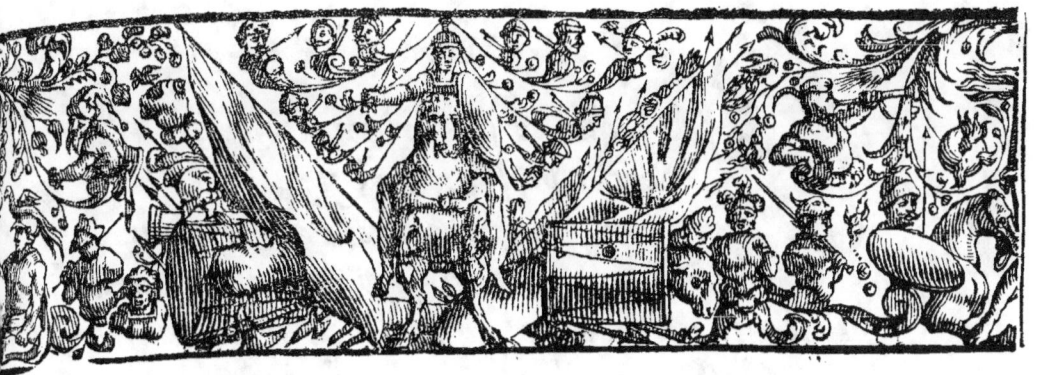

SCENE CINQVIEME.

MARS, VENUS.

VENUS.

Qvoy, Mars ! à mes desseins contraire,
Veut me banir de ce charmant sejour?
Ay-je pû m'attirer sa colere,
Lors que pour luy j'ay tant d'amour?

MARS.

Ah ! jugez mieux de mon ardeur sincere.
Mon coeur ne cherche qu'à vous plaire.

VENUS.

Pourquoy donc rapeller la fureur des combats,
Dans ces lieux pleins d'appas ?

MARS.

Je sçay que ce sejour tranquile,
Sert à present d'azile,
Aux jeux, aux plaisirs, à l'Amour.
Mais ne puis-je pas à mon tour.
Delasser un HEROS *que l'Vnivers admire.*
C'est le seul bon-heur où j'aspire,
Laissez m'en le soin en ce jour.

VENUS.

Non, non, vos soins nous seroient trop nuisibles.
Pour delasser LOUIS *de ses travaux penibles,*
Les jeux, les plaisirs les plus doux,
S'en aquiteront mieux que vous.

MARS.

Quoy! vous voulez.....

VENUS.

Je veux fuir les allarmes.
Je me plais dans ces lieux, Ils ont pour moy des charmes.
Si vous m'aimez, n'en troublez point la paix.

MARS.

Si je vous aime ? Ah ! charmante Déeſſe !
Croyez que ma tendreſſe,
Doit durer à jamais.

VENUS.

Que mon bon-heur ſeroit extréme !
Si vous m'aimiez autant que je vous aime !

MARS.

Que j'aurois lieu de m'eſtimer heureux !
Si voſtre coeur répondoit à mes feux !

VENUS.

Soyez toûjours conſtant, je vous ſeray fidelle.
Que rien ne trouble jamais,
Vne union ſi belle,
Que rien ne trouble jamais,
Des noeuds ſi pleins d'attraits.

MARS, ET VENUS.

Que rien ne trouble jamais,
Vne union ſi belle.
Que rien ne trouble jamais,
Des noeuds ſi pleins d'attraits.

MARS.

J'apperçois Apollon, tâchons de nous contraindre

VENUS.

Fuyons ce Dieu jaloux, il n'est que trop à craindre

SCENE

SCENE SIXIÈME.
CONCERTS DE BERGERS joüans de la Flute.

APOLLON.
Bergers vos concerts sont si doux !
Pourquoy les interrompez-vous ?
Vos Haut-Bois, vos Musettes,
Vos tendres Chansonnettes,
Pourroient desarmer MARS au fort de son couroux.
Bergers vos concerts sont si doux !
Pourquoy les interrompez-vous ?

UN BERGER.
C'estoit au bord de ces Fontaines,
Que nous chantions nos amoureux tourmens.
Nous ne portions que d'agreables chaines,
Ah ! que nos jours estoient charmans !

UNE BERGERE.
Helas ! c'est le Dieu Mars, c'est ce Dieu si terrible,
Qui s'oppose à nos desirs.
Depuis qu'il a paru dans ce sejour paisible,
L'on n'y voit plus les jeux, ny les plaisirs.

C

SCENE SEPTIÈME.

JUPITER.

En vain, Mars, & Bellone,
Veulent troubler la paix de ces lieux fortunez.
Doux plaisirs revenez,
JUPITER vous l'ordonne.

Et vous tranquiles coeurs,
Gouttez de parfaites douceurs.
Aimez, aimez, vous n'aurez plus d'allarmes.
Les jeux, & les Amours,
Doivent regner toûjours,
Dans un Climat si plein de Charmes.

SCENE HUITIE'ME.

CHOEUR de Plaisirs, & de Jeux.

CHOEUR de Nymphes, de Sylvains, de Bergers, & de Bergeres.

CHOEURS.

Aimons, aimons, nous n'aurons plus d'allarmes.
Les Jeux, & les Amours,
Doivent regner toûjours,
Dans un Climat si plein de Charmes.

DEUX NYMPHES, ET UN SYLVAIN.

Si le Printemps nous ramene,
Et les Fleurs, & les Zephirs.
L'Amour aprés quelque peine,
Sçait combler nos plus doux desirs.

CHOEVR.

Aimons, aimons, nous n'aurons plus d'allarm.
Les Ieux, & les Amours.
Doivent regner toûjours
Dans un Climat si plein de Charmes.

FIN.

www.ingramcontent.com/pod-product-compliance
Lightning Source LLC
Chambersburg PA
CBHW030132230526
45469CB00005B/1921